水墨畫多人創作系列

墨技的發現

光

畫法指導

伊藤 昌

久山一枝

馬 艷

松井陽水

矢形嵐醉

◉

吳一騏

藤原六間堂

U0050308

序文

在水墨畫中要如何表現墨色和留白區塊？要如何整合構圖？這些都是作品創作的課題。本書除了介紹「光」之外，同時也會以同系列的二書「水」以及「建築物風景」為主題，一一進行解說。而在這種風景的表現上，「光」就是不可或缺的要素。

從自然光到人造光，光有著各式各樣的形式，屬於自然光的太陽、月亮和星星是生命的根源，如果沒有這些，地球上所有形態的事物都不會存在，也不會誕生「畫作」。另外，以人造光來說，從火焰到煤油燈以及近代產物的電燈，這些都是我們生活中隨手可及的物件。

如同後面所述，雖然在傳統的水墨畫世界中，無法看到由人類視覺呈現的寫實光線表現，但在現代水墨畫的表現和作品創作上，光則算是一個主題。

本書收錄的是伊藤昌、久山一枝、馬艷、松井陽水以及矢形嵐醉這五位畫家透過現代人的感觸，致力於風景中的光線表現描繪出來的作品。而且也收錄了吳一騏和藤原六間堂以光為主題創作的作品。有光的風景，會隨著場所（山岳、森林、海、城鎮）、季節和時間逐漸產生變化。此外，光還具有各式各樣的面貌，例如閃耀的朝陽、樹葉間隙灑落的陽光、月光、夕陽、路燈、從窗戶照射進來的光、星空等等，可說是取之不盡的畫作題材。

希望大家將本書作為線索，今後在創作水墨畫時能有所助益。

編輯部

水墨畫多人創作系列

墨技的發現

光 目錄

4

在水墨畫中作為主題的「光」

本書會介紹以現代人的感觸捕捉的「有光的風景」，從山水畫、花鳥畫到人物畫等構成的傳統形式上，「光」的表現都具有獨特之處。

在水墨畫的傳統中，畫家想要描繪的事物，是自然這種事物的普遍性與象徵，並非只是視覺性的眼前事物。而且將光作為自然的構成要素來捕捉時，可以說在傳統繪畫中，並不存在由光所呈現的明暗和立體表現。

對中國美術史具有一定評價的邁克爾・蘇立文（Michael Sullivan），針對中國繪畫與西方繪畫的比較中，是如此捕捉中國繪畫的概念：

「中國藝術家想要描繪記錄的並非只是視覺上處理的事物，而是在接觸自然之美的瞬間棄舊容新，以作品呈現並從中累積美感經驗。造型中彙整式傳播的美感經驗，不只具有普遍性格，也具有高度象徵性。……畫家能做的事情就是隨意地解放想像力，往宇宙無限空間逍遙而去。」（出自《中國美術史》）

生活在現代的我們想要解讀中國繪畫時，要觸及的不是自然，而是必須深入畫家想法之中。

一直以來，水墨畫就以這種傳統為背景來描繪，但從與西方的交流中，光逐漸展現它的樣貌。舉例來說，現代畫家李可染（一九〇七～八九年）描繪的《麥森教堂》、《雨中灘江》，以及吳冠中（一九一九～二〇一〇年）的《黃河》，就是從傳統解放的光線表現，和我們的感受產生極大共鳴。

《松林圖屏風》：這是非常有名的作品，與其說主題是畫家筆下的松樹，不如說是留白的部分。要將留白視為薄霧還是雨？或者是射入的光線？這個留白突顯了松林的寬廣。

●與謝蕪村（一七一六～八四年）
《夜色樓台圖》：這是蕪村水準最高的作品。

「積雪深深的深夜，前景街上成排的房屋座落於特別寂靜的場景中，加上幽暗代赭色描繪的各家燈火，甚至令人在腦海中浮現在該處生活的人們樣貌。」（出自塚本成雄《水墨畫の流

在此就來觀察一些日本的水墨畫。藉由與中國不同的光線表現，留下了許多作品，這可說是日本人的感性集結產物。

●長谷川等伯（一五三九～一六一〇年）

れ》）這也是突顯夜空的絕妙表現之作。

到結束的畫面，是鵜飼籤火照映下的人物、船，與河面的墨色與光線融合交織出來的幻想水墨表現。

●川端龍子（一八八五～一九六六年）

《金閣炎上》：這是生動捕捉熊熊燃燒的金閣寺的一幅名作。除了這幅畫作之外，以火焰為主題聞名的就是速水御舟的作品，也會出現於佛畫中的火焰展現出生動且肅穆的畫面。

●谷文晁（一七六三～一八四一年）

《公余探勝圖》：這是導入西方畫法的實景表現。谷文晁同時也是以《日本名山圖繪》聞名的旅行文人畫家，這是他周遊房州（現在的千葉縣南部）、相州（現在的神奈川縣）和伊豆沿岸，為了海防政策取材而誕生的作品。畫中描繪出各種光線照耀的海，是非常新穎的表現。

●近藤浩一郎（一八八四～一九六二年）

《鵜飼六題》：退出日本美術院後，近藤以「異色水墨畫家」之姿持續創作。這幅畫作描繪出從鵜飼（指漁民驅使鸕鷀潛入水中捕捉魚類的傳統捕魚方式）的準備

久山一枝：晚霞　30×47cm　麻紙

這幅畫作描繪的是從九重高原綿延到阿蘇的廣大芒草原野。在還未有汽車導航的時代，我曾經預定那附近的旅館進行造訪。
這是連同沒有住宅、燈光，也沒有路標的不安記憶，慢慢浮現出來的鮮明景色。
迎著夕陽閃閃發光的芒草花穗和芒草葉，是以部分留白和留白劑來表現。

五位畫家眼中「光」的畫法

　　表現物體立體感的陰影（shade）和物體形狀映照在周圍的影子（shadow）都是透過「光」的作用產生的，但在東方繪畫中一直未曾利用光做出明暗、立體表現。畫中的人、建築物、船和樹木等物件都沒有影子，就連光源本身的太陽、月亮，也只是以線條描繪的圓圈來表現。山水畫中的山岳立體表現則是透過這種固定模式的技巧勉強表現出陰影，總之這也不是透過光產生的明暗。在以「胸有丘壑」為志向的理想主義式的東方繪畫中，並不需要寫實光線的概念。

　　在現代水墨畫中導入現實且寫實的技巧，同時開始對光產生興趣後，隨著墨的濃淡和墨色重要性的提高，光線表現也成為水墨畫的主要作畫題材之一。

扁舟月光　　35×46cm　　淨皮單宣

將藍色與淡墨混合後塗抹整張畫紙。月亮四周和部分水面不要描繪，留下空白區塊。接著以中墨描繪雲，以沾水的筆描繪雲周圍的輪廓。水面的蘆葦則以散鋒直向運筆。最後再畫上船。

流翠

35×46cm　和畫仙

用排筆沾取淡墨傾斜運筆，發光處和瀑布部分不要描繪，留下空白區塊。接著加上中墨。待墨色乾掉後，再描繪岩石和樹木。

聖光　53×45.5cm　和畫仙

以摻雜膠的淡墨輕塗畫紙，在墨色未乾之前加上濃墨。待畫紙乾掉後以濃墨描繪眼前的樹木，再畫上祠堂、樹葉，最後以中墨線描深處的樹木。

薄暮

24.5×33.5cm　和畫仙

以摻雜膠的中墨同時描
繪天空和海面，在墨色
未乾之前以沾水的筆描
繪雲。待畫紙乾掉後，
以朱色和黃土色塗抹畫
面。待畫紙再次乾掉
後，畫上船和海鳥。

歸路　45.5×53cm　雁皮紙

將墨、代赭色和膠混合後描繪天空和地面，再以沾水的筆描繪雲，留下空白區塊。待畫紙乾掉
後，繼續描繪河邊的草叢、遠方的山巒以及眼前的樹叢。最後再加上樹叢的影子和鳥群。

朦朧月色　46×35cm　和畫仙

首先以水描繪月亮，在墨色未乾之前以摻雜藍色的淡墨塗抹背景的天空和海。接著在天空加上淡墨，海面則以中墨輕塗。待畫紙乾掉後再畫上黑尾鷗。

孤舟朝漁
46×35cm　加工紙

一開始先以水輕塗整張畫紙，陽光部分不要描繪，留下空白區塊，同時以淡墨塗抹整體畫面，在各處加上中墨，接著以濃墨描繪樹叢。在整張畫紙濕潤時進行描繪，藉此讓天空、水與森林渾然成為一體。最後再以濃墨描繪船和漁夫。

伊藤 昌（Ito · Sho）

1967年出生於宮城縣石卷市。上智大學文學部英文系畢業。自1992年開始，每年在各地舉辦個展。

2001年在西班牙馬德里舉辦的個展廣受好評。

著作：《水墨画 青春彷徨》（秀作社）、《筆ペンイラスト練習帖》（ブティック社）、《花鳥画レッスン》（日貿出版社）

現況：S會主辦人、擔任全國水墨畫美術協會評議員、綜合水墨畫展委託審查員、全日本水墨作家聯盟成員，以及其他職務。

http://shoito.jp

休息 35×46cm 和畫仙

將淡墨、綠色和膠混合後，思考要留白的部分，同時塗抹正面區塊。在畫紙濕潤時，使用沾水的筆描繪逆光映照的雲邊緣。最後再描繪船和鳥。

綠陰

46×35cm 和畫仙

先以噴霧器打濕畫紙，留下空白區塊，同時以淡墨塗抹畫面，在畫紙濕潤時疊加濃墨。將畫紙風乾一次，再以噴霧器輕輕打濕後，描繪樹幹、葉子和岩石。

伊藤 昌　森林之光

這是從下仰望森林間隙光的構圖。感受逆光的存在，充分發揮濃墨的特色去呈現畫面。使用的紙張是雁皮紙，墨則是油煙墨。在畫面濕潤的狀態下進行描繪是一大重點。

《作畫步驟》
❶ 使用排筆描繪光線部分。
❷ 以散鋒表現樹葉。
❸ 以濃墨描繪樹幹。
❹ 最後描繪樹枝和深色葉子。

1 首先以噴霧器打濕，讓整張畫紙濕潤。

2~3 使用沾取淡墨的排筆以光源部分為中心描繪放射狀光線，光源部分要留白。

4~5 在畫紙濕潤時，再以中墨加工潤色放射狀的光線。此時要考慮濃淡配色再進行描繪。

6

6~8 以步驟2～5描繪的部分為基準，一開始先以沾取淡墨的散鋒描繪樹葉繁盛茂密之處，接著以中墨描繪。再以毛筆輕敲畫紙疊加墨色。

7

9

10

9~11 以濃墨描繪樹幹。這也是朝著光源描繪。在部分樹幹也加上飛白的效果，增添變化。

11

8

12

13

14

12~14 描繪樹枝，葉子以沾取濃墨的散鋒描繪整合。

〈完成作品〉森林之光　33.3×24.3cm　雁皮紙

行道樹的葉隙光影

這幅畫作是使用留白劑表現光線。留白劑調整濃度後，呈現出來的效果有所差異，而且除了光線之外，也可以使用於想要留白的部分（從雪、河川到花草都適合）。另外，市面上有販賣各種類型的留白劑，都可以分別試用看看。

《作畫步驟》

❶ 以留白劑描繪樹葉間隙灑落的陽光。

❷ 在樹幹的粗細增添變化，反覆進行描繪。

❸ 以散鋒描繪葉子。

1~2 將毛筆沾取充足的留白劑，從樹葉間隙灑落的陽光開始描繪。思考光線開始和結束的地方、粗細、長短，一邊調整，一邊描繪。

3~4 待留白劑乾掉後，將畫紙翻面，以沾取淡墨的散鋒描繪樹群的茂密樣貌。

5~6 再將畫紙翻回正面，以濃墨描繪樹幹。

7 樹幹部分要做出粗細變化，並加上遠近的表現。

10

8~9 地面也以濃墨去呈現。從樹葉間隙灑落的陽光也會照射在此處。

8

11

9

10~11 以沾取濃墨的散鋒去呈現樹葉。

12 光線來源處是暗的，光線照射的前端則整合成明亮的畫面。

12

13

13~14 整合背景的部分去襯托從樹葉間隙灑落的陽光。

14

〈完成參考作品〉**行道樹的葉隙光影** 　24.3×33.3cm　雁皮紙

斜光

斜光也稱為「雲隙光」，畫作呈現的就是太陽從雲間照射下來的斜光。取材現場是我故鄉的名勝景點，標題則源於該名勝的名字，取名為「松島曙光」。是利用水將膠彈開的效果去表現光線。

《作畫步驟》

❶ 以水描繪太陽。
❷ 在墨中加入膠，描繪天空、海和陸地。
❸ 描繪雲。
❹ 描繪斜光。
❺ 整合島嶼和近景。

1 先以水描繪太陽。

2 在墨中加入膠（膠的分量是墨的十分之一左右），並以連筆沾取。

3~5 以連筆沾取加入膠的淡墨塗抹整個畫面（天空和海）。但是太陽和陽光照射到的海面部分要留下空白區塊。

6~7 以中墨描繪天空的雲。中墨滲染後會呈現出柔和的雲。

8 陸地的海濱沙灘也以中墨描繪。

11

12

11~12 使用沾水的面相筆描繪雲的邊緣做出留白效果，呈現光線照射的逆光之雲。

10

9~10 使用沾水的筆描繪光線。先前以膠描繪的天空區塊，使用沾水的筆就能呈現出留白和斜射光線的效果。

13

14

13~16 將畫紙徹底風乾後，以濃墨描繪海岬。首先掌握輪廓的部分，以濕潤的濃墨描繪樹木。

15

16

17

19

18

17~18 後方的島影（松島）也以中墨描繪。

20

19~21 整合近景的部分。以中墨描繪海濱沙灘後，再以濃墨描繪登岸的小船。

21

22

使用的道具、材料
由右至左分別是「留白劑」、畫用膠液、連筆、中兼毫筆、大狼毫筆、面相筆。

22 畫上在天空飛翔的海鷗就完成了。

〈完成作品〉松島曙光　24.3×33.3cm　畫仙紙

久山一枝

　　追尋水墨畫的歷史和傳統後，會發現畫家沒有積極描繪光與影子。但是，佛像的背光、不動明王的火焰，或是畫卷中描繪火災或地獄的場景中，卻可以看到線描的火焰。

　　與此相反，許多從西歐進來的繪畫都以光或陰影捕捉物件，以我們現代人的感覺而言，是非常自然地適應這種情況。我開始描繪水墨畫時，也有人認為以光或陰影捕捉物件是邪門歪道。但是這種東方式繪畫表現，或許是在發明了可以畫出富有曲折變化線條的畫筆後才逐漸發達的。也不禁令人重新省思工具在文明上帶來的影響。

葉隙光影　40×50cm　麻紙
想起在昏暗樹林中，注視耀眼光線射入大樹傾倒的空間，循著記憶描繪了這幅作品。輪廓分明的光之緞帶，如果種種條件沒有重合便無法看到，而且有時還會在短短一瞬間消失。遇到這種光景時，就要祈禱來得及拍照，同時匆忙地取出相機。

好日 　31×45cm 　楮紙

這是在金澤城裡素描的一棵古櫻行道樹。柔和的陽
光在樹枝上投下影子。無風且溫暖的向陽處,是令
人想要午睡片刻的過午時分。

向陽處（遠野）　　35×50cm　楮紙

這是遠野「故鄉村」當中的一戶人家。至今訪問過各個地區的民家園，此處更是打造出最佳景觀的主題公園。不只是民家，在生活用具方面，也布置了以前使用的那些物件，在土間養馬、防蟲害時燃燒木柴燻蟲，田地配置等等，都讓人感受到在景觀維持上留心珍惜的狀態。

銀座雨情　37×50cm　楮紙
很想描繪雨天的夜景，帶著相機出門前往銀座。這是我只在一個區間徒步拍照，隔天急忙畫下來的一幅畫作。

祈禱 　25×36cm　畫仙紙

蠟燭溫和、懷舊的光芒能使心情平靜下來。總覺得在那個晃動的火焰中，帶著神祕、嚴肅的氛圍，悄悄地雙手合十，想要為逝者祈求冥福。

篝火（習作 2）　　　　　　篝火（習作 1）

篝火　45×38cm　三彩紙

這不是我第一次描繪火焰，但想要重新描繪時卻很難下筆，沒辦法只好從素描開始（前一頁的習作 1 和習作 2）。以線條掌握形狀後，對照古書裡的不動明王畫作，發現居然極為相似。我才了解以前的線條畫就是寫實的作品。接著便以這個素描為基礎，使用了會產生極大滲染效果的三彩紙進行描繪。

夕日靜海

32×16cm　水彩紙（Langton）

這幅畫作描繪的是在傍晚的尾道看到的小船情景。雖然岸邊也繫了許多艘稍微大型的釣漁船，但只擷取當中兩艘小船的畫面進行描繪。

朝霞　36×50cm　水彩紙（Wirgman）

上高地和尾瀨同樣都是我最喜歡的素描地點，是一有機會就想一去再去的地方。尤其是在早晚的光景中，四季更迭的樣貌每次都令人感動不已。這幅作品描繪的是從河童橋上所見的清晨奧穗高，山頂被朝霞開始染紅的瞬間絕景。

久山一枝（Kuyama · Kazue）

出生於靜岡縣。1967年畢業於東京藝術大學工藝系。1969年畢業於東京藝術大學金工研究所。跟隨岩上青稜學習水墨畫。

1994年，在日本工藝展榮獲日本工藝獎。

著作：《尾瀨の四季》、《水墨で描く風景画》、《特殊技法で学ぶ水墨画》（以上皆為日貿出版社）等書籍。

現況：擔任新水墨畫協會主辦人。每年舉辦「日本的美麗自然」展覽。身兼朝日文化中心朝日JTB・文化交流塾、讀賣日本電視文化中心京葉、池袋西武Community College等機構講師以及其他職務。

久山一枝
朝陽

使用栖鳳紙描繪朝陽從樹木之間照射進來的光景。耀眼的太陽，和在暈光作用下而看不見的樹幹與樹枝，是透過膠發揮墨色的力量去表現。

栖鳳紙就如同名字一樣，是畫家竹內栖鳳委託越前第一代的岩野平三郎所製作的，而這也是他愛用的紙張。原料是楮和紙漿，紙張摸起來的手感像滲染穩定且柔和的畫仙紙。

《作畫步驟》

❶ 以畫用膠液輕塗整張畫紙。

❷ 將墨色調出濃淡變化描繪天空。

❸ 描繪山，並以水做出滲染效果。

❹ 描繪眼前的樹木。

2 以水將膠稀釋到4倍左右，再使用排筆塗抹整張畫紙。

1 以鉛筆輕畫草圖。

3 以步驟2的膠液將墨化開使其變淡，使用排筆沾取後描繪天空。太陽周圍、明亮區塊以及山脊等部分不要描繪，留下空白區塊，同時橫向移動排筆。

4~5 使用沾水的筆將太陽部分的墨去掉使其顏色變淡，再以抹布或紙壓在畫紙上。反覆進行幾次這個步驟做出留白效果。

9 使用以膠液化開的淡墨描繪後方的山。

6~8 為了呈現出明亮的雲和雲隙的光線，在墨色未徹底乾掉時，使用毛筆將水滴在畫紙上，使其產生滲染效果。以面紙擦掉墨水後，顏色會更加明亮。

12~13 使用以畫用膠液化開的中墨描繪眼前的山，在山脊畫上偏濃的線條。

12

10~11 使用沾水的筆將太陽周圍的墨去掉使其顏色變淡，以紙壓在畫紙上做出留白效果。之後將畫紙徹底風乾。

11

13

14 想像點綴山林的楓葉景象，使用毛筆沾水描繪。這會產生不同的滲染效果。

14

15 在水邊加上線條。

15

16

16 以淡墨、中墨在水面加入影子。夕陽反射的區塊留下空白。之後將畫紙徹底風乾。

17~19 使用以畫用膠液化開的濃墨描繪前景的樹木。光線照射在樹幹和樹枝的部分,使用沾水的筆將墨去掉使其顏色變淡,再以抹布或紙壓在畫紙上。

18

19

20

20 右側的樹木也同步驟17~19的畫法。

21~22 扭轉毛筆筆尖使其呈散鋒狀態,再描繪小樹枝前端。之後整合整體墨色就完成了。

21

22

使用的道具、材料
由右至左分別是畫用膠液、排筆、平筆、2支大兼毫筆、面相筆。

〈完成參考作品〉**朝陽** 32×44cm 栖鳳紙

葉隙光影的小巷 —HAKE之路

大岡昇平的小説《武藏野夫人》的舞台小金井市南地區，國分寺崖線通過的地區稱為「HAKE」，當地有湧水流出，還有一大片殘存著武藏野雜樹叢的幽靜住宅區。這幅畫作描繪的是行走這條沿著崖線延伸的「HAKE之路」的步行路線時遇到的光景，是一條帶有懷舊情趣的小巷。

《作畫步驟》

❶ 在希望最明亮的區塊使用留白膠。

❷ 粗略描繪左右的草叢和道路。

❸ 接著在下一個想變亮的區塊使用留白膠。

❹ 將左右的草叢和道路描繪完整。

❺ 剝除留白膠。

❻ 更加仔細完整地描繪，整合整體畫面就完成了。

1 以鉛筆輕畫草圖。

1

2 在陽光照射到的明亮樹葉、樹枝、藤蔓、椿等物件使用留白膠。

3 小葉子的部分，將3支指甲刷以膠帶綁住後再描繪的話會很方便。

3

4 待畫紙完全乾掉後，使用排筆在整張畫紙輕塗薄薄一層的水。

5 中央光線照射部分要留白，同時使用平筆沾取淡墨後，再描繪左右的草叢。

5

6

6~7 接著再以中墨加上陰影。道路也要畫上陰影，再將畫紙徹底風乾。

4

7

8~10 接續步驟2的遮蓋部分，在下一個想要變明亮的區塊，再度使用留白膠。除了使用尼龍筆描繪之外，將保鮮膜揉成一團再沾取留白膠按壓在畫紙上，或使用極細的指甲刷描繪植物藤蔓部分，都能做出不同的留白效果。

11 待畫紙完全乾掉後，樹群茂盛的區塊先以水輕塗。道路的部分不想要太濕潤，所以不塗抹水。

12 在樹群茂密處加上濃淡的陰影。

13 使用面相筆沾附濃墨再描繪樹葉。

14~15 眼前的區塊要活用飛白效果，同時在道路加上影子，並以濃墨描繪落葉。

17

16

16~17 待畫紙完全乾掉後,使用豬皮擦擦掉留白膠。

18

18 藤蔓和左側的椿等物件,以細線條加上影子做出突顯效果。接著再畫上葉子和藤蔓,整合整體墨色就完成了。

留白膠的使用方法

① 以尼龍筆沾取肥皂水。

②將尼龍筆稍微拭去水分再沾附留白膠。

③在取代調色盤的塑膠板上調整尼龍筆後再進行描繪。

尼龍筆

留白膠

以水稀釋1.5倍左右的留白膠

肥皂水(將洗碗精以水稀釋10倍左右)

取代調色盤的塑膠板

豬皮擦

指甲刷

以膠帶綁起來的3支指甲刷

〈完成參考作品〉葉隙光影的小巷—HAKE之路　32×23cm　水彩紙（white watson）

下栗之里傍晚

長野縣飯田市上村的下栗地區是深山陡坡中散布著房子的山村，也被稱為「日本的蒂羅爾」。在山多平地少的日本，並不是那麼珍貴的風景，但下栗之里的一大特點，是村落背後有南阿爾卑斯山群山綿延，擁有雄偉的景觀。

這幅作品是描繪在絹本色紙上。確實上過膠礬水的絹本可以使用留白膠，所以能運用在夕陽下閃耀的屋頂和點燈的窗戶等物件上，表現範圍相當廣泛。

《作畫步驟》

❶ 在房子屋頂等物件使用留白膠。

❷ 描繪天空。

❸ 描繪樹群、房子和田埂。

❹ 加上人物、狗、電線桿等物件，再仔細完整地描繪。

❺ 剝除留白膠，整合整體的墨色就完成了。

5 利用以水稀釋到4倍左右的膠將墨化開使其變淡，再橫向移動平筆描繪天空。

6~7 希望顏色明亮有變化的區塊，使用沾水的筆將墨去掉使其顏色變淡，同時做出滲染效果。尤其是夕陽，以面紙擦掉墨水，使其更加明亮。

8 以淡墨畫出細緻的色調，再將畫紙徹底風乾。

1 以鉛筆輕畫草圖。

2 在反射夕陽而發光的屋頂或護欄等物件使用留白膠。

3~4 天空部分使用排筆輕塗水。為了避免色紙正反顛倒，反面也採取相同步驟。

9 **9~10** 以中墨描繪遠景的樹群和其下方的影子部分。

11

11~12 在窗戶光線的部分進行遮蓋，再將畫紙徹底風乾。

12

10

15

13

14

15~16 注意土地的起伏線條，描繪出田埂。

16

13~14 以中墨、濃墨在房子和周圍的樹群加上陰影。

17~19 以濃墨在遠景的樹群、房子屋簷下、入口等物件加上影子。同時以濃墨描繪電線桿、走路的人和狗。

18

19

20 待畫紙乾掉後，以豬皮擦擦掉留白膠。

20

21

21~23 以濃墨線條添加樹幹、樹枝和護欄的影子。接著再整合整體的墨色就完成了。

23

22

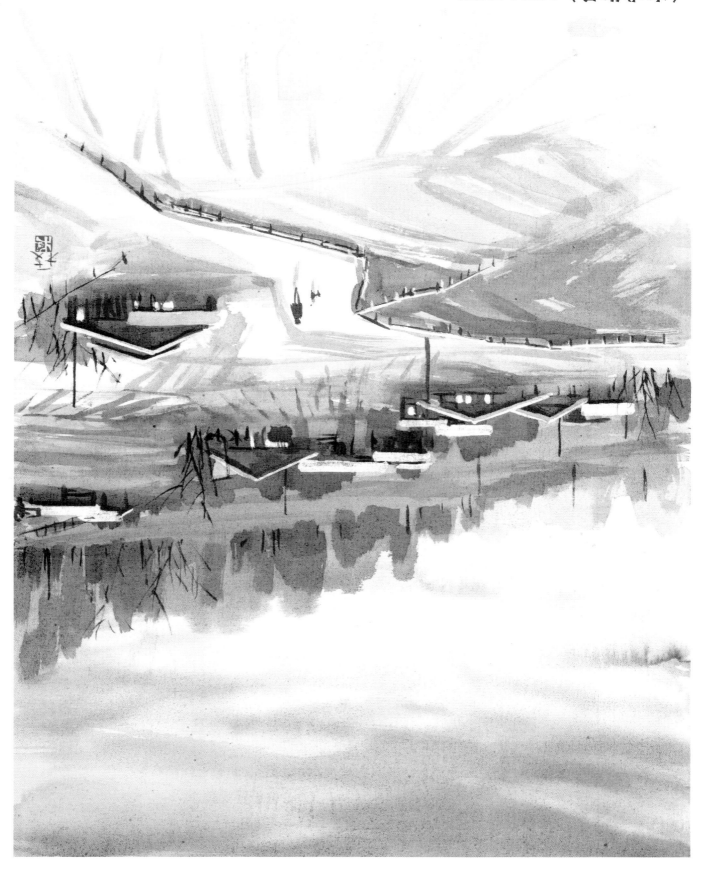

〈花蓮作品〉 下榻之鯉魚潭 41×32cm 絹本

　　給萬物帶來生命的就是「光」。我們接受光的恩惠，辨別各種顏色和形狀，使生活變豐富。當然健康也是其中一個要素。在蘊含光的畫作中，可以發現生命力、活力和希望。而且要將光表現出來時，必須更加意識光的反面「影子」去描繪。我在創作時，經常會留意光的存在再下筆。

極光　　35×55cm　夾宣
和第52頁「描繪草原的星空」一樣，這是使用潑墨拓印技巧的作品。以顏彩（以方盤盛裝的膠彩
畫用塊狀顏料）去表現夜空中各種顏色閃耀絢爛的光芒從天而降的情景。

早晨光輝 24.5×33cm 本畫仙

這幅畫作描繪的是閃閃發光的朝陽照耀下的雪景。以胡粉（以膠為黏著劑的白色顏料）和用於日本畫的金粉呈現隨著水蒸氣
一起閃耀發光的雪。

紫式部　31.8×40.9cm　絹本

這幅作品描繪的是在紫式部落葉時期，日本山雀停留在樹枝的瞬間，夕陽照射的情景。我在絹本上使用潑墨技巧描繪植物的影子。日本山雀直接照射到光線，所以在此是以日本畫的畫法細緻地去描繪。

錦秋 31.8×40.9cm　絹本

在絹本上畫出潑墨的一筆，上半部分墨的流動表現出空氣感，下半部分的一筆飛白則是呈現出乾燥的地面。
麻雀凝視的銀杏落葉，是以黃土色描繪，並以金泥表現光。

聖誕玫瑰
24×17cm　畫仙紙
光線照射的部分以飛白技巧來表現，背景則以摻雜膠的淡墨讓光和陰影呈現對比。

玫瑰　37.5×34.5cm　畫仙紙
這幅畫作描繪出照射在玫瑰上的光以及反方向的逆光。背景以摻雜膠的偏濃墨色做出變化，插於花瓶的鮮花這種靜物畫畫面也能因此呈現出動態效果。

倫敦路燈　55×36cm　畫仙紙
表現路燈的煤油燈光源時，特別注意陰影的強弱對比。因為要作為虛實的對比，朦朧矗立在後面的教堂使用了濕畫法。這是在畫紙處於半乾狀態時進行描繪的方法。

馬 艷（Ma‧En）

1967年出生於北京。畢業於北京國立中央美術學院。專攻水墨畫、油畫、藝術批評，並學習
油畫和水墨畫。除了椿山莊飯店的藝術畫廊與銀座鳩居堂之外，也在各地舉辦過許多個展。
著作：《水墨画　黃金の法則》（日貿出版社）
現況：於2006年創立馬驍水墨畫會所屬「艷墨會」、擔任馬驍水墨畫會副代表、馬驍水墨畫
會（銀座教室）講師、日本美術家聯盟會員以及其他職務。

馬艷
草原的星空

這幅畫作是使用潑墨的拓印技巧表現草原的星空。顏色的選擇（淺蔥色、群青色、胭脂色和墨），和活用拓印產生的潑墨畫面是關鍵重點。我想以大膽和纖細的平衡去掌握大自然的活力。拓印的襯紙是使用厚紙，實際作畫的紙張則使用上過膠礬水的畫仙紙。

《作畫步驟》
❶在厚紙上描繪要拓印的原畫。
❷將實際作畫的紙張放在厚紙上。
❸剝下實際作畫的紙張並翻面。
❹調整細節，描繪星星，讓星星噴濺在畫紙上。
❺以濃墨描繪大地、小房屋和樹木，整合畫面。

2~5 使用毛筆和排筆塗色。一開始先以胭脂色、淺蔥色和淡墨描繪。

2

3

4

1

1 以鉛筆在拓印的襯紙（厚紙）上輕畫草圖。

5

7

6

6~7 接著再加入深色的群青和濃墨。

11 接著在實際作畫的紙張塗抹墨和其他顏色，調整色彩明暗和濃淡。

11

10

8

8~10 在襯紙還濕潤之際將實際作畫的紙張放上去。

9

12~13 將實際作畫的紙張從襯紙上剝下，再將其翻面。

13

12

14

14 以胭脂色（作為夕陽的顏色）描繪整合下方區塊，將畫面風乾。

15

16

15~16 使用小筆沾附黃色和黃土色，將筆桿敲擊手指，讓顏色噴濺在畫紙上。

17 以濃墨描繪大地。

18~19 以濃墨描繪小房屋和樹叢，
突顯物件的輪廓。

使用的筆
由右至左分別是排筆、特
大狼毫筆、中狼毫筆、大
狼毫筆、面相筆。

20~22 接著在天空加入濃墨，做
出濃淡變化，調整雲的部分，整
合整體畫面。

54

〈完成作品〉草原的星空 45×35cm 畫仙紙

貓和山茶花

在暖和的陽光中，小貓緊靠著插有山茶花的花瓶。以留白劑「wanpau」描繪小貓的鬍鬚後，再慢慢塗抹整個畫面。描繪的重點是從淡墨到濃墨，依序疊加墨色。尤其要注意陽光的部分強調明暗，要畫出小貓的臉被地板上反射的光線從下面照射的樣子。

《作畫步驟》
❶ 使用留白劑「wanpau」描繪貓的鬍鬚。
❷ 以線描方式描繪貓臉。
❸ 整合山茶花和花瓶的部分。
❹ 描繪貓的細節部分，做出濃淡差異。
❺ 在貓和山茶花加上陰影進行調整。
❻ 整合周圍區塊。

6

1

6 以點描繪貓臉。

1 準備濃度稀釋2倍的留白劑「wanpau」。

2

7

2 使用面相筆沾附留白劑，先描繪出小貓的鬍鬚。

3

3 小貓的嘴巴和眼睛以線描方式描繪整合。將眼睛和鼻子描繪成三角形的話，能呈現出可愛氛圍。

4~5 將毛筆調整成散鋒狀態，再描繪貓臉的毛色。

4

5

8

7~8 以淡墨描繪貓臉旁邊的陰影。

11~12 描繪右側方向不同的花，
並以淡墨描繪花瓣的陰影。

13 以濃墨描繪葉子。

13

9

10

12

9~10 以線描方式描繪山茶花的花苞和花。

14~15 描繪花苞的萼片和小葉子。

17 14

17 接著再調整花
苞的花蕊。

18 調整上半區塊
的花萼和葉子。

18

15

16 描繪小樹枝，使其
與上半區塊的花和花
苞相連。

16

19 畫出花瓶的影子。

19

25

25~26 以濃墨描繪小貓身後的背景，讓小貓更加突顯。

20

21

22

26

27

23

20~24 這裡再次調整小貓的部分。依序使用淡墨到濃墨，在貓臉描繪陰影，並加上表情。

28

24

27~29 畫上花和花瓶的背景。

29

31

30 花瓶以淡墨塗色調整。

32

30

31~33 以小貓的眼睛為中心描繪整合。

33

34

35

37

34~37 在花的部分加上陰影,接著以濃墨整合畫面。

36

38~39 描繪映在花瓶上的花與花苞的影子。

38

39

40

41

42

40~42 接著以淡墨整合
整體畫面。

43 調整小貓的毛色。

44 最後以淡墨描繪影子就完成了。

44

43

〈完成作品〉 貓和山茶花　　44×57cm　　畫仙紙

松井陽水

　　對我而言，光的表現是最重要的主題。畫面構成上的所有物件，或許可說是為了表現光的影子的呈現。不添加色彩時，光會作為留白成為象徵性表現，那種空間可能成為感受自然所擁有的強大能量、希望、愛和療癒這種精神性、神秘性的特別空間。表現一束光線的留白時，要傾注多少感情，要如何讓白色美麗地展現出來，一直是我呈現畫作時的關鍵，也是目標。

坎城小巷　　40.9×31.8cm　因州和紙

這幅畫作描繪的是以影展聞名的坎城。小徑中隨意懸掛的路燈令人印象深刻，我將此視為夜晚的風景。描繪建築物等物件後，在光的部分，是先將整張畫紙弄濕，利用畫紙此時的狀態表現出柔和朦朧的氛圍。

威尼斯朝陽　65.2×53cm　因州和紙
將早晨乾淨的光作為留白區塊，留白之外的部分則呈現出微暗的氛圍。
人物以剪影呈現，使用乾筆將輪廓朦朧表現出來。

車道　91×72.7cm　絹本

事先將建築物的細節部分，以沾附留白膠的尼龍筆描繪。
以濃墨描繪路燈和行道樹，建築物和人物則以淡墨表現。

孤影 91×72.7cm 絹本
將月光照映下的樹群以沾水的筆做出暈染效果，呈現柔和氛圍。以淡墨畫出鹿的外形，
在各處滴下中墨，盡量在色調上做出變化。

潮汐聲　135×35cm　絹本
使用留白膠描繪波紋的細節部分，待膠液乾掉後，輪流使用沾水的
筆和墨筆，盡量描繪出波浪的表情。將人物前方光線最閃耀的部分
作為留白區塊，眼前的草以整支筆沾滿淡墨，並只在筆尖處沾點濃
墨，在一個筆畫中表現出墨色濃淡深淺的技巧一筆描繪出來。

淺春　30.5×22cm　絹本
以留白膠描繪梅花和麻雀，將排筆沾水弄濕整張畫紙後，在花的周圍做出暈染
效果。以豬皮擦去除乾掉的留白膠，再描繪出有質感的麻雀和梅花樹枝。

松井陽水（Matsui・Yosui）

出生於岡山縣津山市。畢業於多摩藝術學園（現在的多摩美術大學）。
獲得文部大臣獎、東京中央美術館獎、藝術文化獎等獎項。在「趣味の
水墨画」（月刊水墨畫）進行連載。
著作：《初步から学ぶ水墨風景画》（日貿出版社）
現況：擔任日本墨畫協會理事長、現代墨畫陽水主辦人、全日本水墨作
家聯盟成員、一般社團法人日本畫府理事以及其他職務。

春日短宵 72.7×91cm 絹本

以留白膠描繪櫻花，將整張畫紙弄濕後，以柔和氛圍呈現樹幹和樹枝，月亮部分則作為留白區塊。最後將留白膠去除
乾淨，再畫上葉子、花蕊等物件就完成了。

松井陽水
月夜竹林

這幅畫作描繪的是微亮月色照映下的竹林。使用的紙張是因州和紙，墨是我愛用的油煙墨。作畫關鍵是經常將筆調整為三墨（筆尖的墨色濃，沿著筆肚的方向由濃轉中墨到淡墨）狀態再進行描繪，而且背景部分要先徹底風乾一次，再弄濕畫紙，做出柔和氛圍。

《作畫步驟》
❶ 先從眼前的竹枝開始描繪。
❷ 再加上葉子。
❸ 描繪樹幹後整合整體畫面。
❹ 月亮部分以留白來表現。

5 上方的葉子以淡墨表現。

6 在此先將整張畫紙風乾。接著從下方往上描繪主要的粗樹幹。

1~2 將毛筆調整成三墨狀態，先從畫面左側的細竹枝開始描繪。

3~4 接著再畫出葉子。要畫出葉子的粗細變化，活用筆勢描繪。

7~8 右側的竹林以淡墨描繪整合。

5

6

8

1

2

7

3

4

11~12 換成平筆,使用淡墨按照草圖將月亮周圍做出暈染效果並慢慢塗色。平筆要盡量小力移動,避免留下筆痕。

11

12

13

9 將畫紙再次風乾後,以噴霧器打濕整張畫紙,吸掉多餘的水分。

9

10 在另一張畫紙上描繪月亮,放在實際作畫的紙張下作為月亮的草圖。

10

13~14 描繪過程中,待墨色乾掉後要將畫紙再次徹底風乾,接著將畫紙弄濕再進行描繪。

14

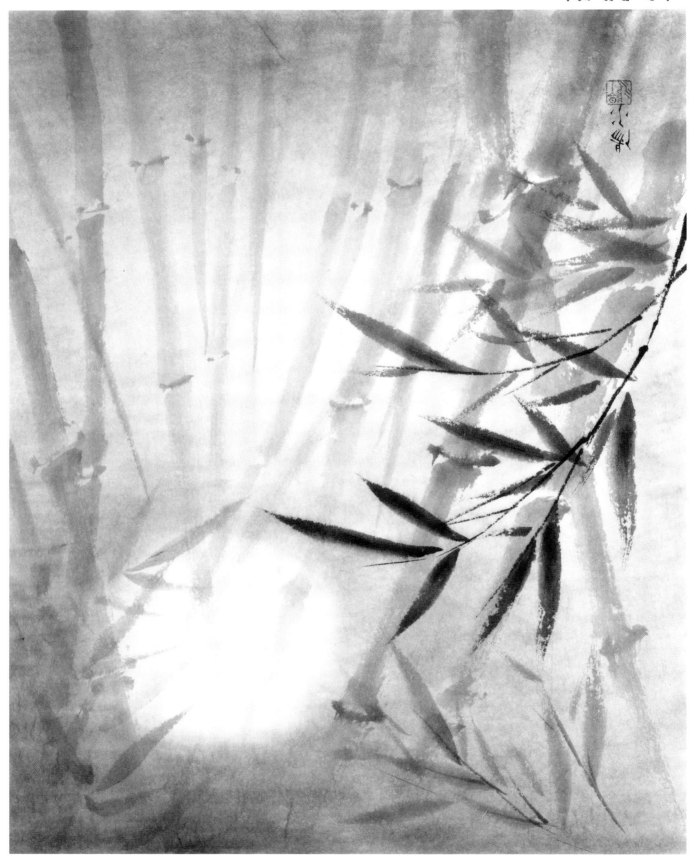

〈名作佳畾〉 月夜竹林　　47×32.6cm　四川彩墨

熊野古道

這幅畫作描繪的是我取材好幾次的熊野古道光線灑落的景色。作畫關鍵是陳舊石階的深淺層次表現。從畫面下方往上,透過草叢和樹叢的配置引導視線的移動。

《作畫步驟》

❶ 突顯石階的深淺層次進行描繪。
❷ 畫出草叢和後方的樹叢。
❸ 以淡墨整合整體畫面。
❹ 描繪灑落的光線。

6

6 作為視線的引導,以濃墨在右上方描繪草叢。

1

1~3 從石階的中心區塊開始描繪。移動筆肚描繪出富有立體感的石階表情。

2

3

7

8

4

5

4~5 越往深處,就以越淡的墨色描繪石階。

7~8 描繪深處的杉樹樹叢。較前方的以濃墨表現,深處的則以淡墨描繪。

9~10 以淡墨描繪左側的草叢和樹叢。
在此要將畫紙徹底風乾。

10

11 以噴霧器打濕
整張畫紙（吸掉
多餘的水分）。

11

12

12~13 換成平筆以墨塗抹。此時稍微留下筆
痕，製造出陰影。

13

14

14 不要描繪深處的樹叢，
直接描繪灑落的光線。

〈完成作品〉熊野古道　47×32.6cm　因州和紙

倉敷小徑

我的故鄉是岡山縣，縣內有許多名勝景點，具備豐富的素描素材。我的作品除了描繪倉敷美觀地區外，還有這種洋溢生活感的小徑一角。這幅畫作描繪的是彷彿能聽到孩童聲音的恬靜傍晚風景。

《作畫步驟》

❶ 從中間的建築物開始描繪。依序畫出屋頂、腳踏車以及其他細節。

❷ 以淡墨加出深淺層次。

❸ 描繪樹木做出陰影。

❹ 最後以淡墨描繪灑落的光線。

5 描繪房子下方的凸窗。

6~7 描繪腳踏車。

8~9 整合細節部分。

1 建築物是主體，所以可以先畫出草圖。

2~4 從中間民房的屋頂開始描繪。

12 描繪中間民房後方的樹叢。

13 描繪民房的瓦片。

10 描繪眼前的盆栽樹木。

11 描繪右側建築物的牆壁和深處的建築物。

14~17 在民房各個部分加上陰影。

18 待墨色完全乾掉後以噴霧器打濕畫紙。

18

19~20 在畫紙濕潤時以淡墨描繪。

20

21~22 最後考慮光線照射方向以淡墨整合畫面。

使用的筆
由右至左分別是
大兼毫筆、中兼
毫筆、平筆。

76

〈完成作品〉倉敷小徑　47×32.6cm　因州和紙

矢形嵐醉

　　在傳統的水墨畫中，是以「線條」捕捉描繪目標，並透過墨色的濃淡表現立體感，不需要明確地將光呈現出來。本書中光的作品，主要是以火焰範例為中心，這種火焰的表現有兩個重點。一個是捕捉火焰動態所需的運筆，另一個則是水墨畫才有的水與墨的互動。也就是說，能在意想不到的區塊形成滲染時掌控運筆，才是最重要的一點。

北歐極光　46×40.4cm　棉料重單宣
從極光部分開始描繪。首先以淺蔥色和墨描繪，接著以紫色和天然藍色保持方向性重疊上色（重彩畫法）。
背景則使用排筆沾附墨水整合，以濃墨加上樹木。最後將銀泥噴濺在畫紙上表現出星空畫面。

都市燈飾 　33×24cm　中華本畫仙

燈飾燈泡的閃爍畫面，是將「樹脂膠礬水」和「aquarepel（アクアリペル，一種液體蠟，可作為留白劑使用）」混合，以點描方式描繪，再畫上樹幹，接著塗抹背景，最後再加上人物。

火焰　31.7×40.8cm　生麻紙

這幅畫作是第92頁解說畫法的《篝火》的黑白版本。以拓印技巧去表現木片,再以「樹脂膠礬水」畫出火焰,接著使用潑墨技巧,透過充足墨水形成的滲染描繪背景。

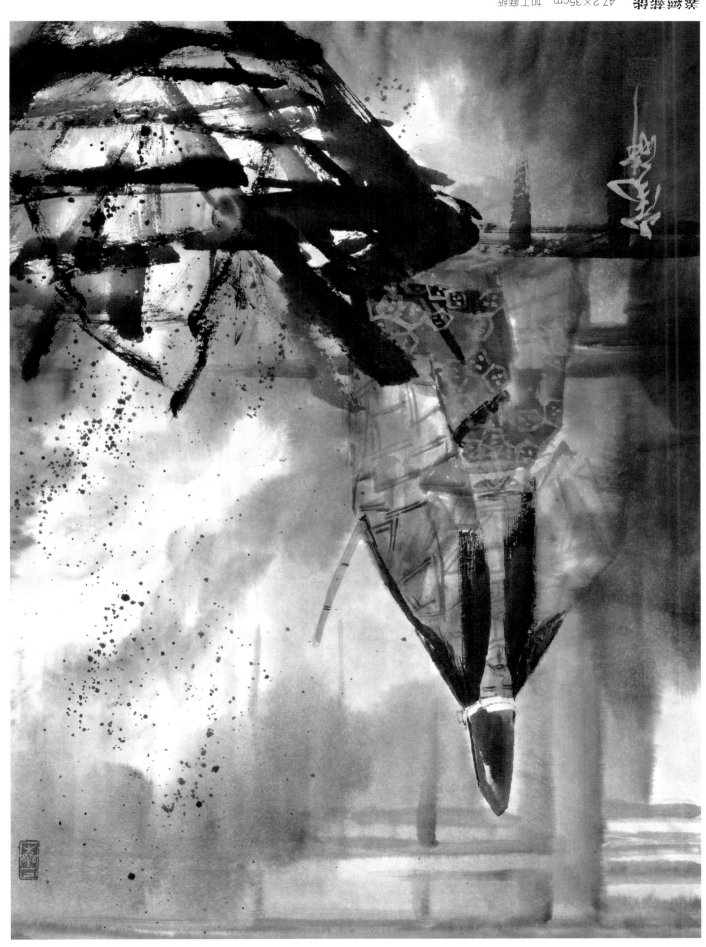

寒園雪霽　47.2×35cm　加工畫紙

描繪人物時，加工畫紙是最適合的媒體。畫中人物深更披蓑大衣，
接著加入背景的種種景物。不著重由思巨嗣，雅曲運筆和水份來做筆達意近火瓶。

安魂的原爆圓頂館 　40.3×31.6cm　生麻紙

首先將墨和膠混合描繪原爆圓頂館。墨沾附膠後就能表現出在火焰前方搖搖欲墜的圓頂館。整合圓頂館的畫面後，將上朱色、山吹色和少量的胭脂色混合後再畫上火焰。最後是天空的部分，先做出濃淡的色調，再抹上濃稠的膠礬水去表現。

煙火 31.5×41cm 生麻紙

煙火是以「樹脂膠礬水」和「aquarepel（アクアリペル）」的混合液去描繪呈現。畫出煙火後，從背面進行塗抹讓煙火更加突顯。接著翻回正面以濃墨整合天空的部分。另外，海面則是以揉紙技巧去表現光線閃耀的畫面。

矢形嵐醉（Yakata・Ransui）

自年幼時期開始學習書法，在公益社團法人大日本書藝院取得一般書法教師資格。之後跟隨橋本鑛醉學習水墨畫。

接受加拿大英屬哥倫比亞省政府聘請，以親善大使身分在溫哥華指導水墨畫。在全國水墨畫美術協會作家展獲得內閣總理大臣獎及多項獎項。曾在英國倫敦、法國巴黎和東京舉辦個展。

著作：《水墨画レッスンノート》（日貿出版社）、《書を知る》（三榮書店），於書中解說水墨畫。

現況：擔任英國倫敦國際中國畫家荔會招待作家、國際中國書法國畫家協會總部代表理事、中國遼寧省鞍山市美術家荔會理事、全國水墨畫美術協會評議員、國際書畫聯盟理事審查員、具備中國蘇州畫院免審查資格、中國蘇州畫院花鳥畫家研究會特別參事、公益社團法人大日本書藝院審查會員以及其他職務。

提燈

矢形嵐醉

自古以來，就有提燈這種能隨身攜帶的照明用具。提燈（lantern）的語源據說是出自古希臘文的「火炬（lampter）」，而現在的光源燃料，則包含石油到電力等各種類型。提燈溫暖的光芒令人懷念，還能療癒人心。

藤束與影 光花虛空還鄉家

《作畫步驟》

❶ 以墨描繪提燈的形狀。

❷ 燃燒的燭芯部分以「樹脂膠礬水」和「aquarepel（アクアリペル）」的混合液描繪。

❸ 描繪火焰後，再強調燭芯部分。

❹ 以墨和彩色描繪提燈周圍。

5~6 燃燒的燭芯部分，使用「樹脂膠礬水」和「aquarepel（アクアリペル）」去表現。混合兩種留白劑，以帶有黏性的液體描繪。在這個步驟要將畫紙徹底風乾。

1~4 先以濃墨描繪提燈整體形狀。以強勁線條從上往下表現金屬的質感，接著活用飛白技巧整合提燈獨特的外形。

7 以小筆描繪提燈內側的鐵絲，整合細節部分。

11

8 將畫紙徹底風乾後，再以噴霧器打濕。

9

10

9~12 混合山吹色和黃色去表現火焰產生的光。
之前以「樹脂膠礬水」和「aquarepel（アクア
リペル）」描繪的火焰部分會浮現白色色塊。

12

13

15　**14**

13~15 接著再加入朱色強調火焰。

17~19 使用大筆沾附充足的墨，以提燈為中心留下空白區塊，做出濃淡變化慢慢描繪。為了避免產生筆痕（噴霧器打濕造成的效果），先使用淡墨再改用濃墨堆疊墨色。

16 將紙張徹底風乾後整合背景。首先以噴霧器打濕背景區塊。

20~22 最後在背景上色。混合山吹色、黃色和朱色，塗抹提燈周圍區塊後，隱約照亮黑暗的提燈就會更加明顯。

暖燄照影光我房空退情寒

〈完成作品〉提燈　32.8×24cm　中華本畫仙

線香花火

眾多煙火中，我最喜歡線香花火。像高空煙火一樣色彩豐富，雖然不是華麗炫爛的情景，但那種氛圍令人懷念，是不可或缺的夏日夜晚應景之物。在這幅畫作中，我以「樹脂膠礬水」、「aquarepel（アクアリペル）」以及防水噴霧來表現飛散的火花。另外，雖然在步驟照片中沒有說明，但以墨描繪完後，又加上銀泥，試著表現更細緻的火花畫面。

《作畫步驟》

❶ 描繪線香花火中間的捲軸部分。

❷ 以「樹脂膠礬水」和「aquarepel（アクアリペル）」的混合液描繪飛散的火花。

❸ 將畫紙翻到背面進行塗抹。

❹ 將畫紙翻回正面，整合火花周圍的區塊。

❺ 整合火花中間區塊。

註：線香花火是以和紙捲成長條狀包有火藥的小型煙火。

5 接著以具有黏性的「樹脂膠礬水」和「aquarepel（アクアリペル）」的混合液從外側往中心描繪火花，同時加強重點區塊。

5

1~2 一筆描繪線香花火最上端的細繩，先畫出中間捲軸部分，再畫整個捲軸的外觀。

1

2

3~4 使用面相筆沾附「aquarepel」描繪火花的中心區塊。

3

4

6

6 在此先以吹風機將整張畫紙吹乾。

7 接著再噴上防水噴霧。使用防水噴霧時，要離畫紙遠一點並快速噴上。

7

10~11 先以大筆沾附淡墨描繪背景和火花的部分。

8~9 將畫紙翻到背面，以噴霧器打濕整張畫紙。

12~13 接著以濃墨在背景區塊增添不同樣貌。

15 背面的中途描繪過程。

14 尤其是火花的部分，要留意形狀並以濃墨描繪。

16

16~17 將畫紙翻回正面的狀態。

18 將畫紙徹底風乾後，再以噴霧器打濕整張畫紙。

17

19

19 從正面開始，再次使用大筆沾附淡墨整合背景。

20 火花的部分以淡墨呈現出立體感。

18

20

使用的道具、材料

由右至左，畫具部分是畫用膠液、「aquarepel（アクアリペル）」、「樹脂膠礬水」、防水噴霧，畫筆部分則是特大筆、特大狼毫筆、狼毫筆大、中、小、面相筆。

21

21 接著以面相筆整合描繪火花之間的空隙。

〈完成參考作品〉 線香花火

41×15.8cm　生麻紙

篝火

火焰表現的重點是火焰的「動向」。看起來雖然是無規則的動向，但從那種激烈燃燒的畫面，可以感受到宛如生物一樣的生命力。以火焰為主題的名畫中，包含了速水御舟的《炎舞》和川端龍子的《金閣炎上》，兩者都各自發揮展現了畫家的想法和技巧。

《作畫步驟》

❶ 準備拓印用紙。

❷ 以拓印技巧表現木柴。

❸ 使用「樹脂膠礬水」表現火焰。注意不要使用過多的「樹脂膠礬水」。

❹ 以彩色描繪火焰區塊。

❺ 要注意火焰的動向，慢慢整合背景部分。

4

3

5

1~2 木柴部分以拓印技巧表現。準備拓印用紙（也可以使用報紙），並撕成大大小小的紙片。

1

2

3~6 將紙片沾附墨，再壓在實際作畫的紙上，轉印形狀。將這個形狀當作木柴。

6

9

7

8

7~9 注意整體的配置再進行拓印，細節部分以毛筆修正整合。

10 將畫紙翻到背面。

11~13 準備「樹脂膠礬水」的原液，以破筆（將筆毛散開，迅速運筆）技巧描繪火焰的紋理，以敲筆法（將筆桿敲擊物體，讓畫材噴濺在畫紙上）讓「樹脂膠礬水」飛濺在紙上作為火星。

14 將畫紙徹底風乾後，再翻回正面，以噴霧器打濕畫紙（注意不要噴灑太多水）。

15 準備描繪火焰的顏色。在墨碟上準備好山吹色、黃色、上朱色和紅色，先將毛筆沾附山吹色、黃色和上朱色。

16~17 整合描繪燃燒起來的火焰整體。

18 接著沾附紅色，描繪火焰強勁的部分。

19 待畫紙完全乾掉後，再以噴霧器打濕整張畫紙。

19

20 先以淡墨描繪背景整體，同時描繪火焰的形狀。

20

21

22

21~22 接著以濃墨進行整合，並掠過火焰區塊。要留意火焰的方向再下筆。

〈完成作品〉 篝火　34.3×45.5cm　生麻紙

朝陽 31.3×40.5cm 鳥之子
沾附含有少量膠的墨，以滴濺方式描繪天空，透過滲染效果表現雲。

瀟湘月光 52×41cm 和紙

這是取材於日本夜晚竹林的作品。雖然沒有描繪出月亮，但來自深處的光線使朦朧的竹林變得更加顯眼。

一道天光 122×30cm 和紙

這幅畫作描繪的是光之瀑布。幾乎在畫面中央從天而降的光，像啟示一樣灑落於山頂。

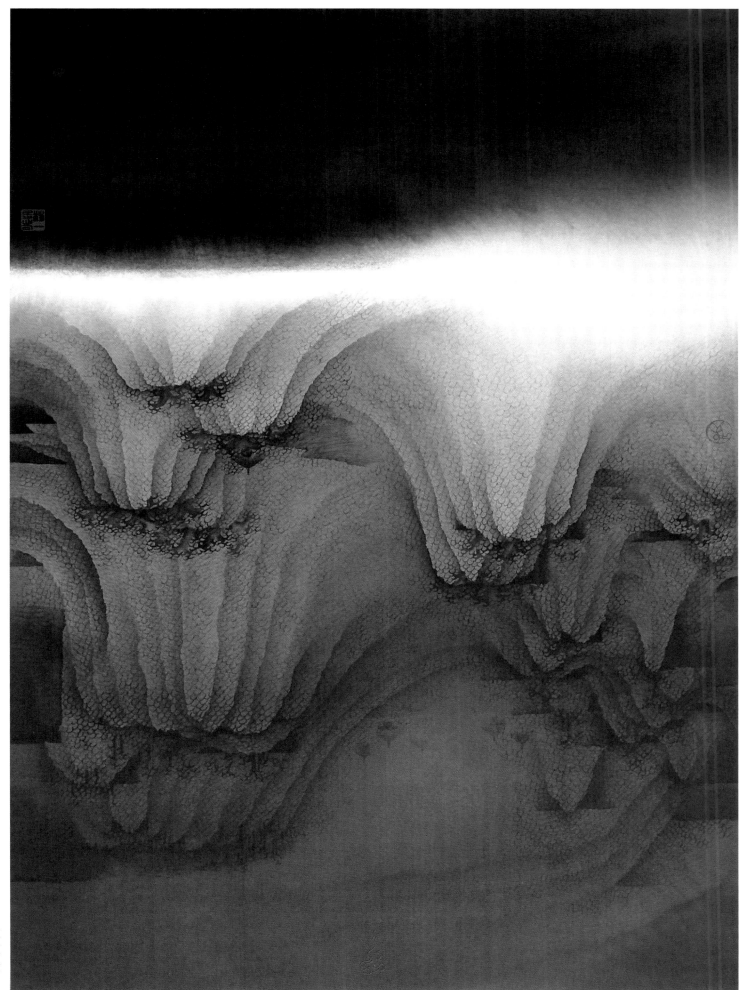

三星伴月　92×67cm

上高地雲光　36.5×35cm　畫仙紙

這是在上高地寫生後誕生的作品。描繪群山中瞬間變化的雲光。

當天氣候惡劣，烏雲蠢動，光從雲隙中灑落閃爍光芒。

雲山圖

款書

69.5×45cm

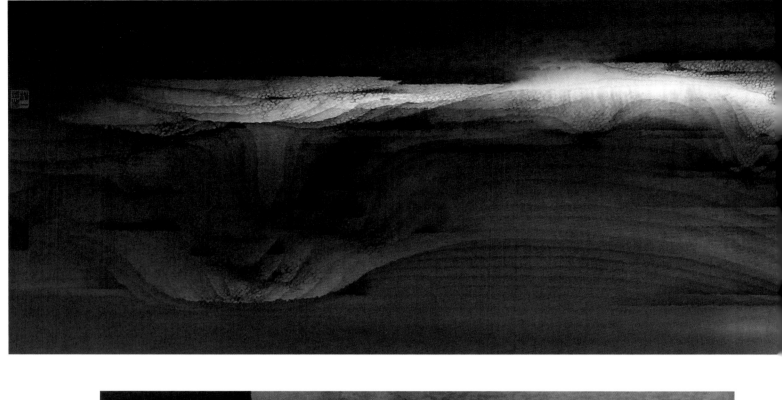

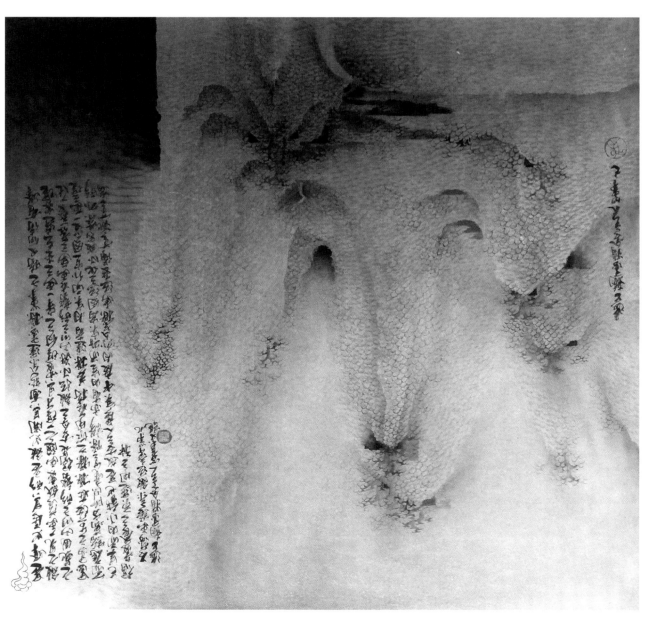

溪山無盡　35×34cm　紙本

吳一騏 (Go・Ikki)

出生於中國上海。拜顧翼（張大千的徒弟）和張大壯（花鳥畫權威）
為師。1987年開始在日本進行藝術活動，2000年開始定居日本。
1991年，以「吳一騏、日本國伊豆百景水墨畫展」（國立上海美術
館）為開端，在日本和中國舉辦許多個展，獲得極高評價。
著作：《伊豆百景　吳一騏水墨畫作品集》（日貿出版社）、《現代
水墨畫　吳一騏作品集》（美術年鑑社），以及許多書籍。
現況：日本翰墨會主辦人、水墨藝術社代表以及其他職務。

天光演繹、湖山幽光　　60×230cm　　和紙
漫遊的光作為大地能量在山谷中湧現。

藤原六間堂

透過精練的筆法描繪出來的美麗薄墨和淺淺的彩色，準確捕捉靜靜滲透於風景中的光。藉由風與光互相呼應而生的畫面構成，重現在日本各地與國外取材、印象深刻的風景。

長屋門　22×33.3cm　棉料棉連

這幅作品是以光線由左往右照射這種設定構成。因此右邊階梯顏色畫得比左邊的還要深，但往上走就越來越明亮。另外，在階梯發光閃耀的感覺上也有增添變化，做出深淺層次的表現。而在樹葉部分，右上是以輪廓呈現，左上則是以淡墨描繪。

雨後 27.3×41cm 棉料棉連

雖然是雨後的景色，但左邊岩石並非只是留白的表現，而是以淡墨去呈現岩石顏色，並將上方樹木葉子的
一部分做出留白效果，藉此表現光線閃耀的樣子。最後則是以淡墨保持方向性去描繪灑落進來的光線。

來自大海的風 　15.8×22.7cm　棉料棉連

這幅畫作描繪的是海風迎面而來，海鷗如同起舞般飛翔的情景。海岬左側的天空和海浪發亮的白色區塊，全都是活用紙張原始狀態的畫法。此外，來自雲隙間的陽光則是以淡墨來表現。

湖北　24×35cm　棉料棉連
透過搖曳的野草讓人感受湖面上風的吹拂，並以天空中的雲呈現風的舞動。這是表現出動態和寬闊場景的畫面構成。
而在光線的表現上，則是將左邊天空留白，將右邊湖面和草叢以昏暗效果整合，藉此呈現日出前的情景。

黎明

27.3×41cm　紙本設色描邊

描寫黎明的竹子，以濃墨繪製，後在朝陽照射的深處處理。竹子的葉叢色彩極淡，此外，簍子也是從暗到深處隨時濃薄變有度運行描繪。光線此分的面則透用總濃的虛淡來表現。

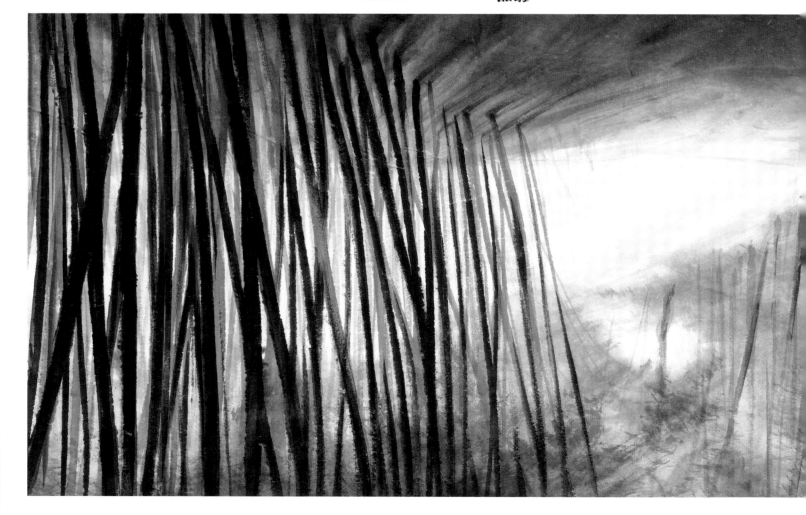

皮科洛（Piccolo）　　16×22cm　　棉料棉連

這幅畫作是描繪義大利的小村落皮科洛的屋外桌子。秋天傍晚的陽光柔和地照射在桌子上，
祝福著此刻開始的簡單晚餐。

藤原六間堂（Fujiwara・Rokkendou）

1957年出生於岡山。年幼就跟隨父親藤原楞山（被視為水墨畫權威齊白石
門下的三鼎之一）學習水墨畫。1980年開始以岡山縣內為中心舉辦個展。
之後也在東京舉辦個展、開辦水墨畫教室。
著作：《水墨画の上達法》、《水墨図案500選》、《さらりと描く水墨
畫》（以上皆為日貿出版社），以及其他許多書籍。
現況：水墨畫虎杖會主辦人、金石六友會主辦人。

伊藤 昌《休息》（第14頁）

在光線表現上有效使用畫具的方法

根據畫家的不同，光有各式各樣的畫法，在此將介紹本書刊載作品所使用的主要畫具。

膠

膠的作用並非呈現清晰的留白效果，而是能有效呈現出柔和表現。

舉例來說，將淡墨混合膠後塗抹天空，再以沾水的筆在上面塗抹的話，就會形成淺淺的留白，能表現出具有層次深淺的雲樣貌、在逆光中發亮的雲邊等效果。

馬艷《聖誕玫瑰》（第50頁）

馬艷《貓和山茶花》（第61頁）

各種留白劑

這是想要加強留白效果時使用的畫具。市面上有不同廠牌的產品，但同樣是留白劑，調整濃度後呈現出來的效果也不同，所以希望大家盡量配合主題使用。

留白膠

在本書是用於水彩紙和絹本上。要在細節部分做出留白效果時相當方便。市面上有販售HOLBEIN及其他品牌。

松井陽水《春日短暫》（第67頁）

矢形嵐醉《線香花火》（第91頁）

「樹脂膠礬水」和「aquarepel」

「樹脂膠礬水」是留白劑的一種，而「aquarepel（アクアリペル）」則是液體蠟，「aquarepel（アクアリペル）」具有完全防水的性質，所以能強化「樹脂膠礬水」的作用。另外要注意的一點，就是希望大家避免使用大量的留白劑和胡粉。

國家圖書館出版品預行編目(CIP)資料

光 / 日貿出版社作 ; 邱顯惠翻譯. -- 新北市 : 北星圖書
　事業股份有限公司, 2021.10
　112面 ; 22.4x29.7公分. -- （水墨畫多人創作系列. 墨
　技的發現）
　ISBN 978-957-9559-95-9（平裝）

1.水墨畫　2.繪畫技法

945.5　　　　　　　　　　110009125

水墨畫多人創作系列

墨技的發現　光

編　　著　日貿出版社
翻　　譯　邱顯惠
發　　行　陳偉祥
出　　版　北星圖書事業股份有限公司
地　　址　234新北市永和區中正路462號B1
電　　話　886-2-29229000
傳　　真　886-2-29229041
網　　址　www.nsbooks.com.tw
E－MAIL　nsbook@nsbooks.com.tw
劃撥帳戶　北星文化事業有限公司
劃撥帳號　50042987
製版印刷　皇甫彩藝印刷股份有限公司
出 版 日　2021年10月
I S B N　978-957-9559-95-9
定　　價　450元

BOKUGI NO HAKKEN HIKARI WO EGAKU
Copyright © 2018 by JAPAN PUBLICATIONS, INC.
Chinese translation rights in complex characters arranged with
JAPAN PUBLICATIONS, INC. through Japan UNI Agency, Inc., Tokyo

臉書粉絲專頁　　LINE 官方帳號